KB017569

CHÂTEAU DE VERSAILLES

명화 플레이북 시리즈 3

베르사유 뮤지엄

명화 플레이북

불멸의 명화로 경험하는
세상 모든 종이 놀이

지은이 베르사유 뮤지엄, 에디씨옹 꾸흐뜨 에 롱그 편집팀
그래픽디자인 이자벨 시믈레 | **옮긴이** 이하임

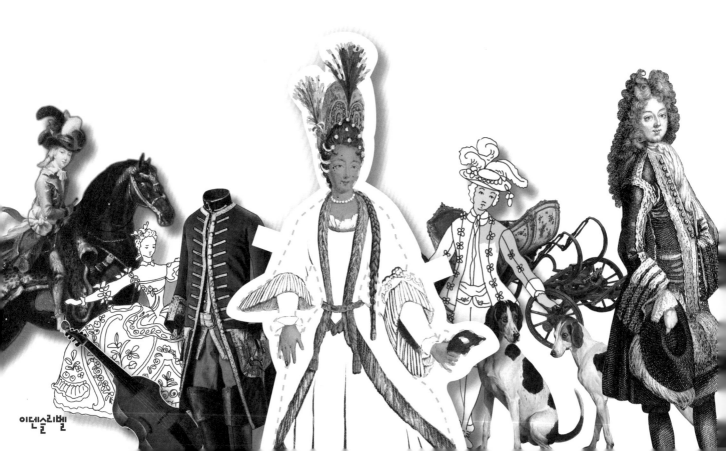

이덴슬리벨

베르사유와 트리아농 궁 국립박물관 헤리티지 총괄 큐레이터장 Béatrix Saule, 베르사유와 트리아농 궁 국립박물관 헤리티지 총괄 큐레이터이자 가구·예술작품관리국장 Élisabeth Caude, 베르사유 궁 헤리티지 인턴 큐레이터 Étienne Guibert, 이 책의 그래픽을 맡아준 Isabelle Simler에게 감사드립니다.

이 책의 주인은 누구인가요?
아래 빈칸에 이름을 써주세요.

BAL PARÉ
à Versailles

..

..

JARDINS DE VERSAILLES
ENTRÉE
POUR
QUATRE
MAISON DE LA REINE
1785

PARADIS.
COTÉ DU ROI.
Spectacle du 17 Nov.bre 1773.

Entrer par la Cour basse de l'Opéra, & l'Escalier Ovale
du côté de la Reine.

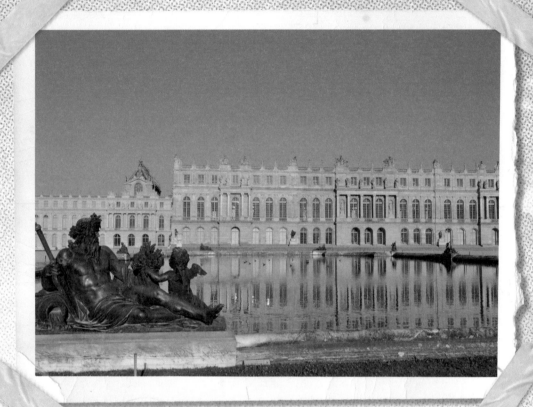

Château de Versailles

Place d'Armes, 78000 Versailles, France

베르사유 궁전에는 여러 개의 뮤지엄이 있는데, 각각 향수, 승마아카데미, 외무부, 왕립병원,
조각과 석고상, 마차, 듀바리 백작부인의 맨션, 18세기 생활사를 테마로 하고 있어요.

나의 사랑하는 백성들에게,

베르사유에 오신 것을 환영합니다. 제 아버지 루이Louis 13세는 베르사유를 사냥용 별장으로 건축했습니다. 저는 베르사유를 증축하고 더욱 아름답게 만들었어요. 신하들이 머물 수 있도록 화려한 궁전으로 변모시켰죠. 축제와 다양한 놀이가 궁정 생활에 활력을 불어넣어 준답니다. 이 즐거움을 함께 나눌 수 있도록 베르사유에 여러분을 초대합니다.

즐거움이 없다면 위대한 왕국이라고 말할 수 없겠죠. 그래서 저는 아주 특별한 놀이와 축제를 베르사유에서 열려고 합니다. 제가 준비한 것들을 보고 깜짝 놀랄 여러분의 표정을 어서 보고 싶군요.

자, 희극 공연과 발레, 오페라, 분수쇼와 불꽃놀이를 볼 준비가 되셨나요? 예전보다 더 놀라운 공연이 될 거예요. 신하들은 각 분야의 가장 뛰어난 전문가들이 펼치는 공연을 관람하는 데 그치지 않고, 때로는 스스로 배우가 되기도 한답니다. 예술과 축제는 베르사유 곳곳에 있어요. 여러분은 아직 아무것도 보지 못했어요.

제 정원사 앙드레 르노트르André Le Nôtre가 가꾼 화려한 정원으로 저를 따라오세요. 여러분과 같이 이곳을 산책하고 싶네요. 궁정 생활에서는 운동도 매우 중요해요. 그래서 사냥을 하고 나무망치로 나무 공을 치는 놀이를 하거나 폼paume 놀이를 한답니다. 아, 폼은 테니스의 시초라고 할 수 있어요. 물론 춤을 추기도 하지요. 저는 여러 발레 공연에 직접 출연하기도 했어요.

제 후계자인 루이 15세와 루이 16세도 계속해서 베르사유를 축제와 즐거움이 넘치는 장소로 만들어나갔어요. 1745년, 루이 15세기 왕세자의 결혼식을 기념하여 연 유명한 '주목나무 무도회'에 대해 들어본 적이 있을 겁니다. 루이 15세가 특별 종목으로 지정한 기마사냥은 루이 16세 시대에 큰 인기를 누렸어요. 마리 앙투아네트Marie-Antoinette 왕비도 기마사냥을 즐겼을 정도예요.

그럼 여러분, 이제 베르사유에 와서 궁정 놀이와 즐거움을 경험해볼 차례입니다.

루이 14세

밤하늘과 대운하를 수놓은 불꽃놀이를 색칠해 보세요.

왕의 산책로

루이 14세는 베르사유 궁전에 화려한 정원을 만들었습니다. 그는 정원에서 축제를 여는 것을 좋아했을 뿐만 아니라 정원 산책도 즐겼습니다. 아래의 메시지를 읽고, 베르사유 궁전과 정원 지도 위에 왕이 거닐었던 산책로를 선으로 그려보세요.

> 안뜰과 성을 가로질러 정원으로 나오세요. 물의 화단에 있는 두 개의 분수 사이를 지나가세요. 라토나 분수 앞에서 왼쪽으로 꺾으세요. 남쪽 화단 가운데로 지나가세요. 오른쪽으로 꺾은 후, 왼쪽으로 꺾어서 오렌지나무 정원 분수에서 물을 마시고 미로로 들어가세요. 미로를 통과해 바쿠스 분수까지 가세요. 무도회장에 잠시 들렀다가 지랑돌 숲을 가로질러 사투르누스 분수까지 가세요. 왕의 섬 분수 사이를 지나가세요. 오른쪽으로 꺾어 걷다가 분수에서 뻗어나가는 열한 번째 길을 통해 콜로네이드로 가세요. 아폴론 분수에 갔다가 플로라 분수까지 바로 가세요. 중앙 길을 통해 별의 숲을 가로질러 케레스 분수로 나가세요. 물의 극장을 지나 용의 분수로 가세요. 물의 산책로와 북쪽 화단을 통해 성으로 돌아오세요.

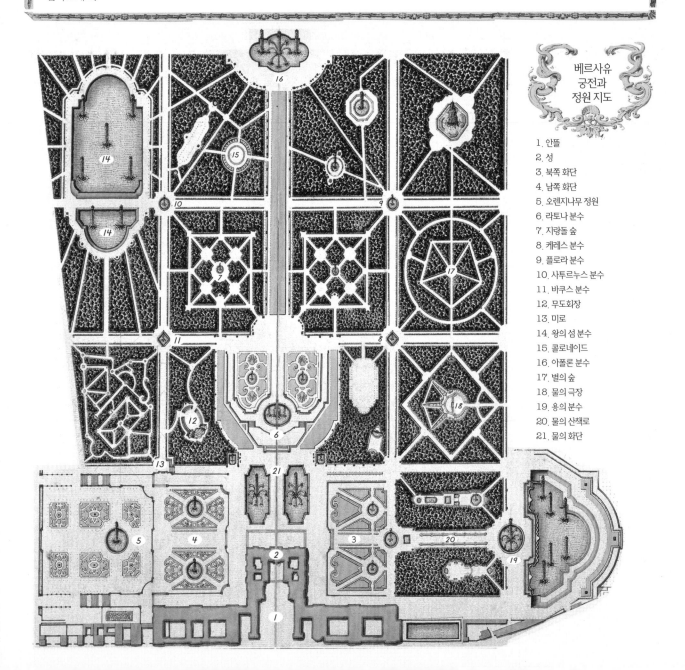

베르사유 궁전과 정원 지도

1. 안뜰
2. 성
3. 북쪽 화단
4. 남쪽 화단
5. 오렌지나무 정원
6. 라토나 분수
7. 지랑돌 숲
8. 케레스 분수
9. 플로라 분수
10. 사투르누스 분수
11. 바쿠스 분수
12. 무도회장
13. 미로
14. 왕의 섬 분수
15. 콜로네이드
16. 아폴론 분수
17. 별의 숲
18. 물의 극장
19. 용의 분수
20. 물의 산책로
21. 물의 화단

기마곡예는 기수와 말이 음악에 맞춰 기마공연을 하며 펼쳐집니다. 유래는 이탈리아로 알려져 있고 기수는 그림 속의 여성처럼 보통 화려한 복장으로 차려 입습니다.

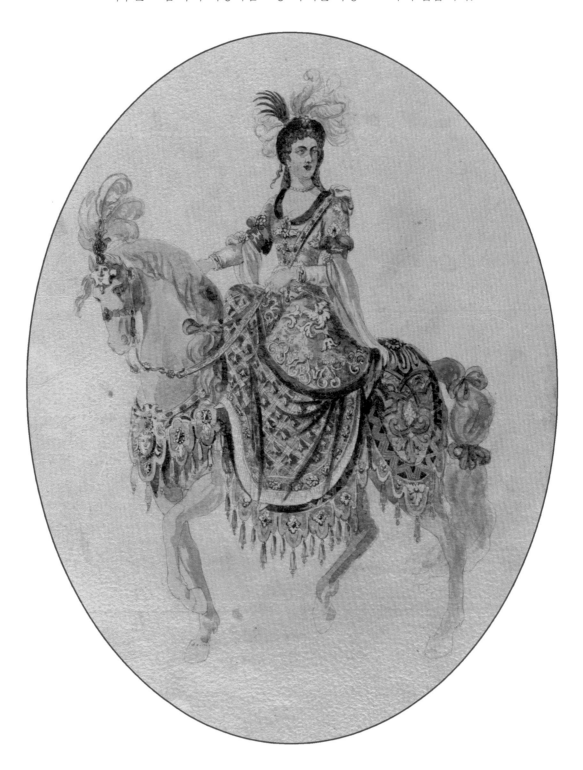

장 베랭 1세Jean Bérain père, 〈기마곡예 복장: 알라베즈 여단의 어느 부인의 의상 초안Costume de Carrousel : projet pour celui d'une Dame de la brigade des Alabeses〉, 1685, 수채화, 소묘, 37.5 X 24.5 cm, 베르사유, 베르사유와 트리아농 궁

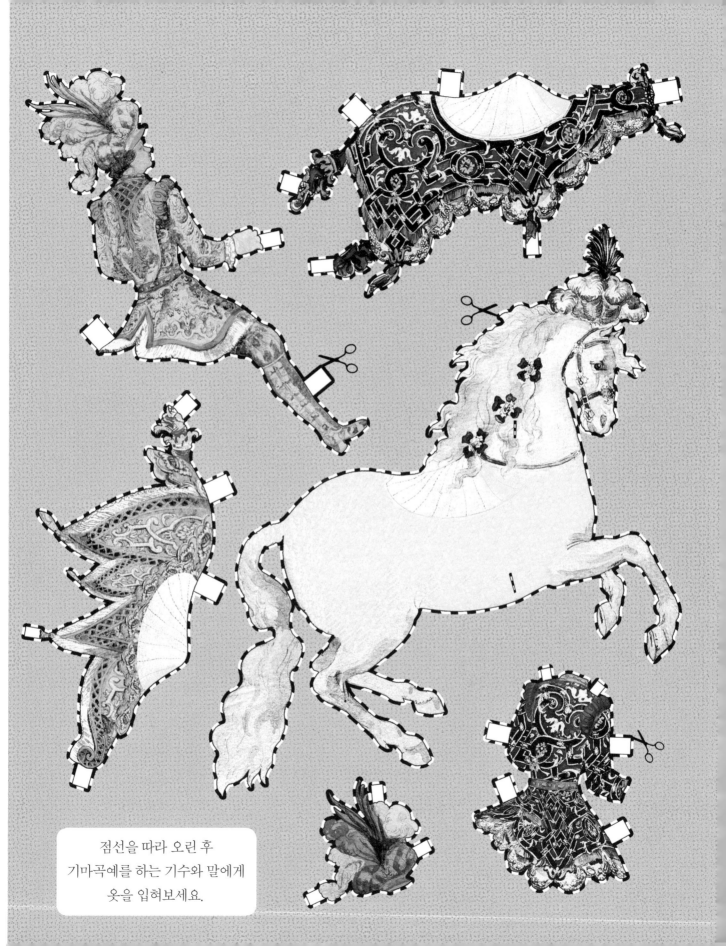

점선을 따라 오린 후
기마곡예를 하는 기수와 말에게
옷을 입혀보세요.

말옷

기수

말

말옷

튜닉

머리쓰개

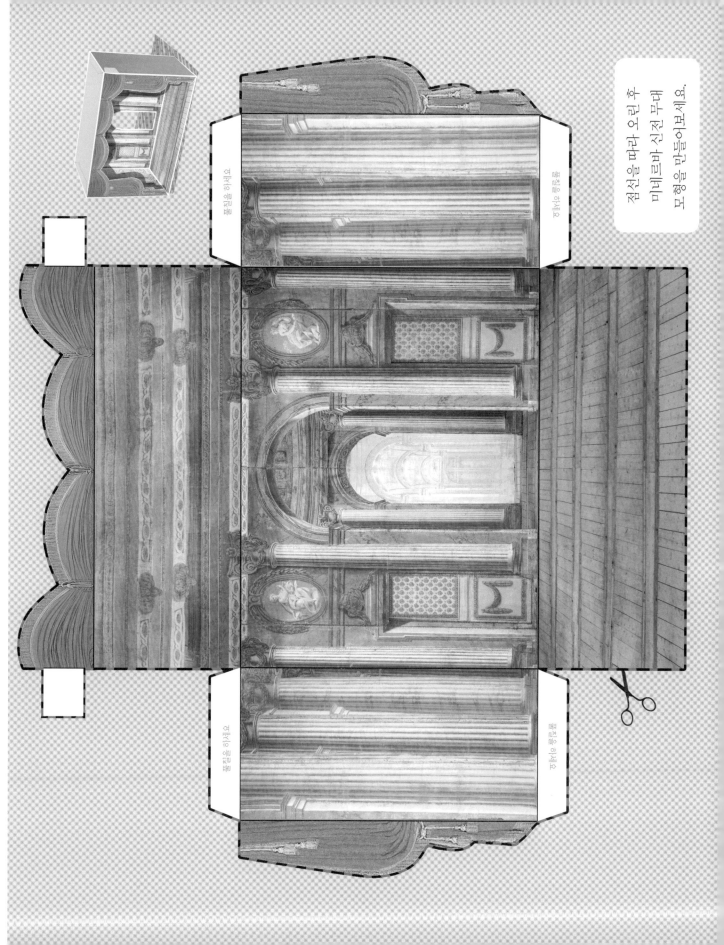

점선을 따라 오린 후
미네르바 신전 무대
모형을 만들어보세요.

풀칠을 하세요

풀칠을 하세요

풀칠을 하세요

풀칠을 하세요

풀칠을 하세요

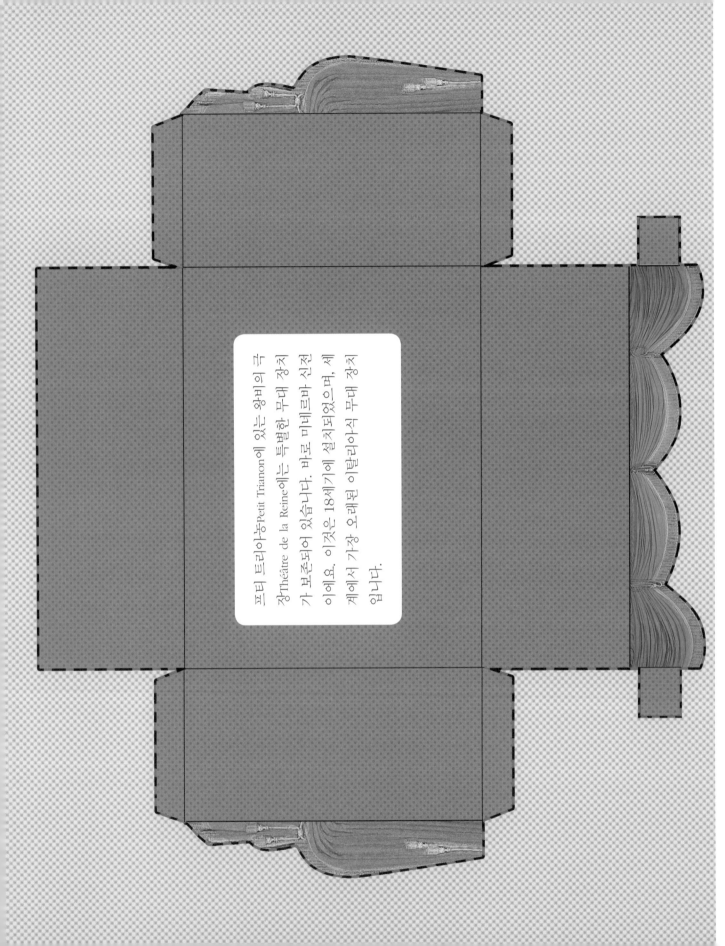

프티 트리아농Petit Trianon에 있는 왕비의 극장Théâtre de la Reine에는 특별한 무대 장치가 보존되어 있습니다. 바로 마테르바 신전이에요. 이것은 18세기에 설치되었으며, 세계에서 가장 오래된 이탈리아식 무대 장치입니다.

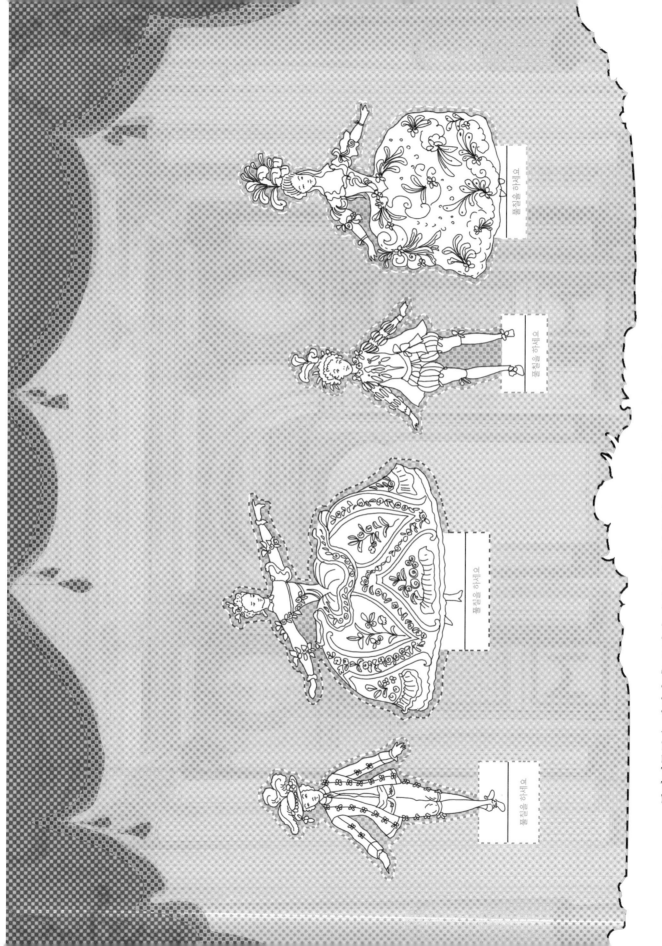

등장인물들을 색칠한 후 오려서 미니드바 신전 무대에 세워보세요. 이제 여러분이 상상한 희곡을 공연해보세요.

풀칠을 하세요

풀칠을 하세요

풀칠을 하세요

풀칠을 하세요

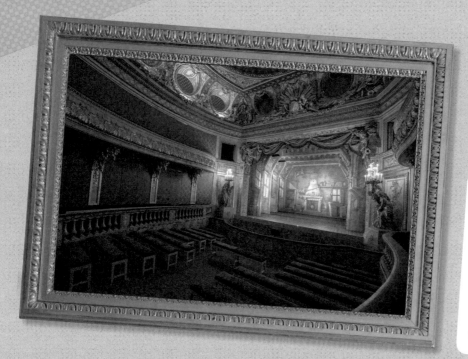

왕비의 극장 내부의 모습이에요. 이곳에서 마리 앙투아네트 왕비는 가까운 귀족들을 초대하여 즐거운 시간을 보냈다고 해요. 직접 무대 위에 올라 공연을 하기도 했답니다.

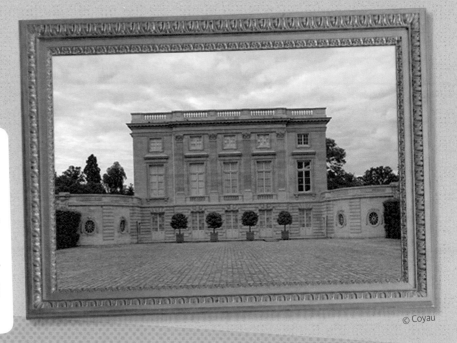

© Coyau

베르사유 지구에 있는 프티 트리아농 궁의 모습이에요. 프티 트리아농은 루이 15세 때 그의 애인 퐁파두르 후작부인Marquise de Pompadour을 위해 지어졌어요. 이후 루이 16세는 왕비 마리 앙투아네트에게 이 궁과 근처의 정원을 선물했답니다.

태양왕의 궁전에 있는 몰리에르 극장

몰리에르Molière는 1622년 파리에서 태어났고 본명은 장바티스트 포클랭Jean-Baptiste Poquelin입니다. 그는 원래 왕의 태피스트리 제작자였던 아버지의 일을 물려받아야 했습니다. 하지만 가업을 물려받지 않고 하고 싶었던 것은 연기가 되었습니다. 태양왕 루이 14세는 몰리에르 작품의 공연을 보고 매우 감탄하며 그를 후원했습니다. 그리고 몰리에르를 왕실의 오락 담당자로 임명했습니다. 몰리에르는 아주 웅장한 축제를 많이 준비했습니다.

특히 1664년 5월 3일부터 13일까지 베르사유 궁전에서 열린 축제 '마법에 홀린 섬의 쾌락Plaisirs de l'île enchantée'에서 여러 작품의 공연을 선보였습니다. 몰리에르는 그 시대의 다른 예술가들과도 함께 일했습니다. 그는 음악가인 륄리Lully와 하고 발레를 만들었습니다. 1673년, 그는 자신의 마지막 발레 작품인 〈상상병 환자Le Malade imaginaire〉를 선보였습니다. 주인공 역할을 맡았던 몰리에르는는 쓰러졌고 그날 저녁 숨을 거뒀습니다. 다음 해인 1674년, 이 작품은 베르사유 정원의 테티스 동굴 앞에서 상연됐습니다. 그 모습은 다음 페이지에 나오는 이스라엘 실베스트르Israël Silvestre의 판화에서 볼 수 있습니다. 판화를 자유롭게 색칠해 다채로운 풍경으로 꾸며보세요.

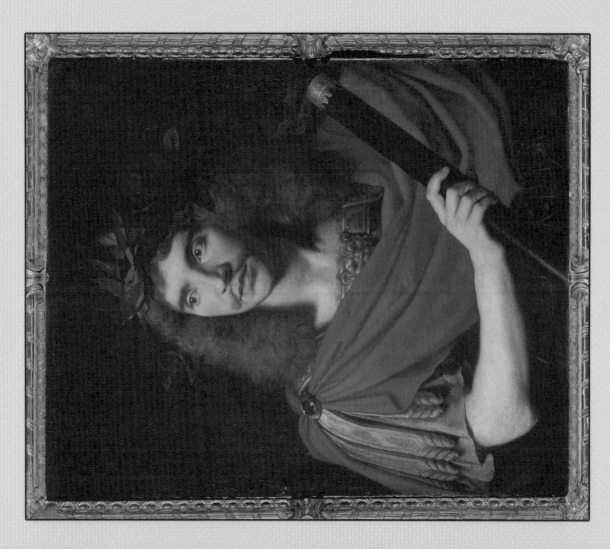

니콜라 미냐르Nicolas Mignard, 〈코르네유의 작품 "퐁페이우스의 죽음"에서 시저 역할을 맡은 몰리에르Molière en César dans "La Mort de Pompée" de Corneille〉, 17세기, 캔버스에 유채, 75 x 72 cm, 파리, 코메디 프랑세즈

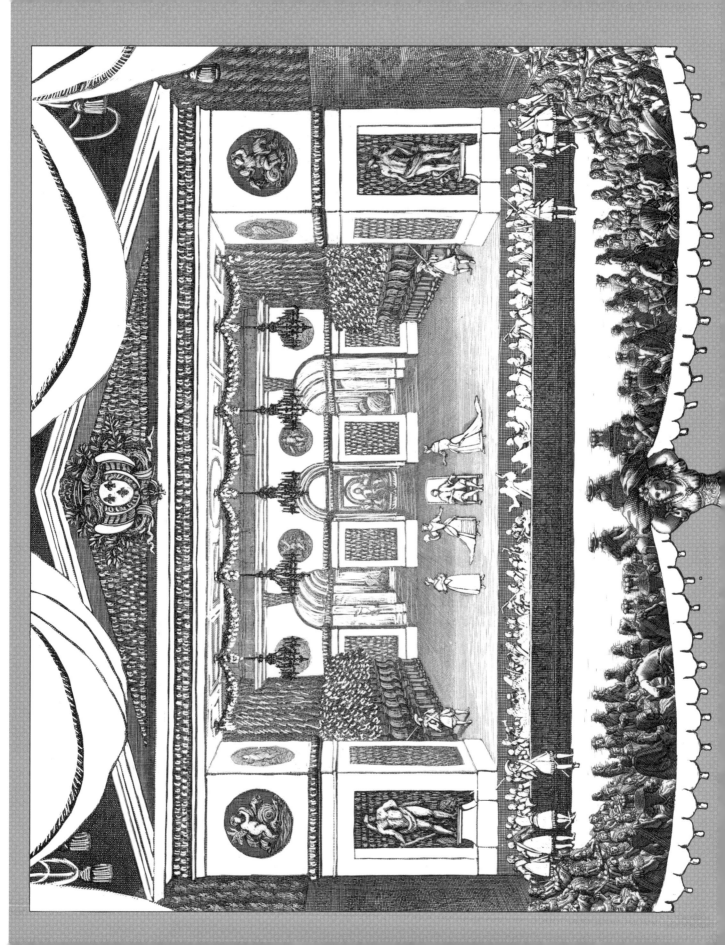

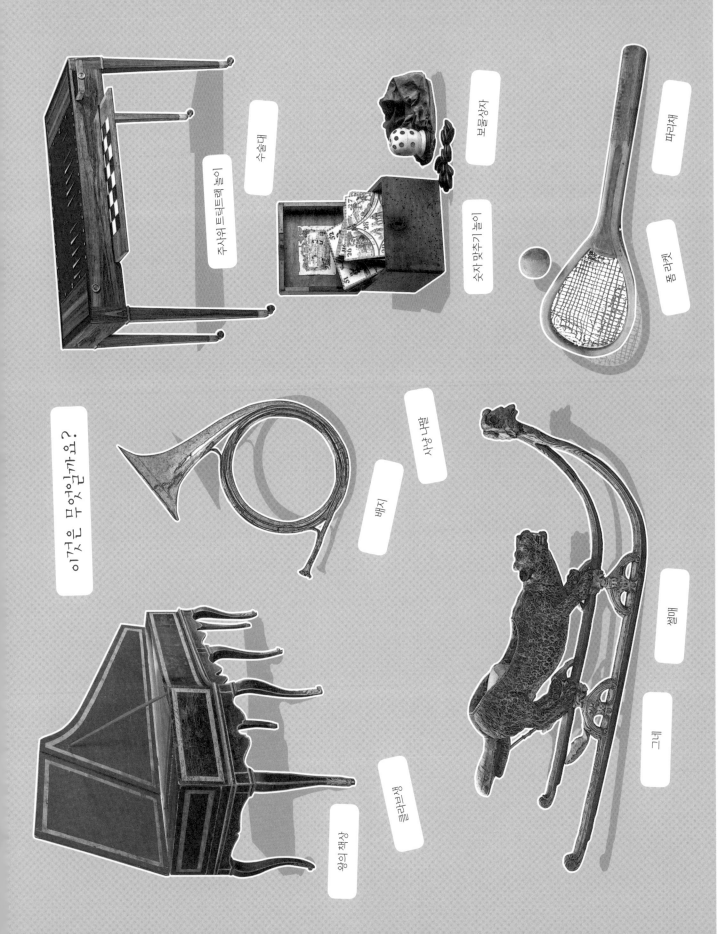

주사위 트릭트랙 놀이

수술대

보물상자

따리채

톰 라켓

숫자 맞추기 놀이

이것은 무엇일까요?

배지

사냥나팔

왕의 책상

클라리코드

썰매

그네

클라비생. 피아노의 시조가 된 악기입니다. 루이 14세 시대에 베르사유 궁전에는 약 30대의 클라비생이 있었습니다.

썰매. 말 한 마리가 끌었고 정원 산책에 사용됐습니다. 베르사유에 동물원이 생긴 이후부터 표범 장식을 한 것으로 보입니다.

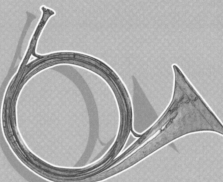

사냥 나팔. 이 악기는 베르사유에서 여러 왕들이 기마사냥을 할 때 사용했습니다.

정답은 여기 있어요!

라켓. 공 놀이는 라켓을 이용한 가장 오래된 운동 중 하나로 베르사유 궁전에서 많이 했습니다.

숫자 맞추기 놀이. 이탈리아에서 유래한 이 놀이는 1730년대에 프랑스에 들어왔습니다. 놀이를 하는 아이들은 자기 차례에 어떤 숫자가 나올지 내기를 하면서 번호가 적힌 카드를 한 장 뽑습니다.

트릭트랙 놀이. 주사위 놀이의 일종이며 오늘날의 백개먼backgammon 게임과 비슷합니다.

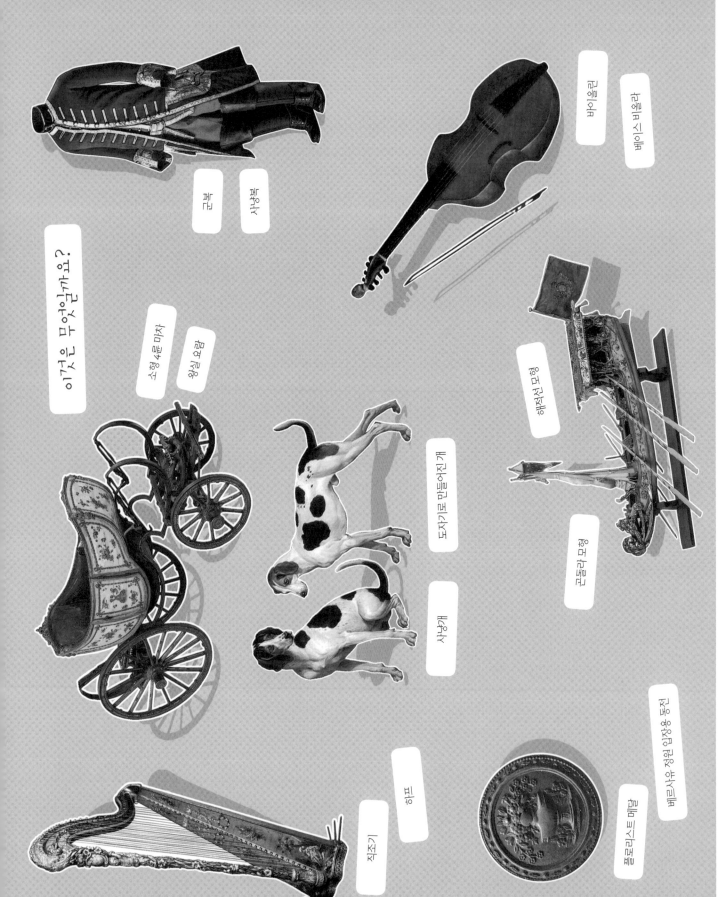

이것은 무엇일까요?

군복
군
비올라
베이스 비올라
소형 4륜 마차
왕실 요람
해적선 모형
곤돌라 모형
도자기로 만들어진 개
사냥개
하프
직조기
플로리스트 메달
베르사유 정원 입장용 동전

하프, 마리 앙투아네트 왕비가 자주 연주했다고 합니다.

베르사유 정원 입장용 동전. 파티가 열린 베르사유 궁전에서 정원 줄입을 할 때 사용했어요.

곤돌라 모형. 루이 14세 시대에 베르사유 궁원 대운하에는 곤돌라가 있었습니다. 왕은 악사들의 연주를 들으며 대운하에서 곤돌라를 타는 것을 좋아했습니다.

사냥개. 왕족과 귀족은 사냥개와 함께 기마사냥을 했습니다.

소형 4륜 마차. 루이 16세의 둘째 아들인 루이 샤를 왕세자의 마차입니다.

정답은 여기 있어요!

사냥복. 루이 14세는 사냥을 할 때 어떤 복장을 해야 하는지 규율로 정했습니다.

베이스 비올라. 6현으로 되어 있으며 첼로의 시조입니다. 15세기에 등장했고 베르사유에서 많이 사용했습니다.

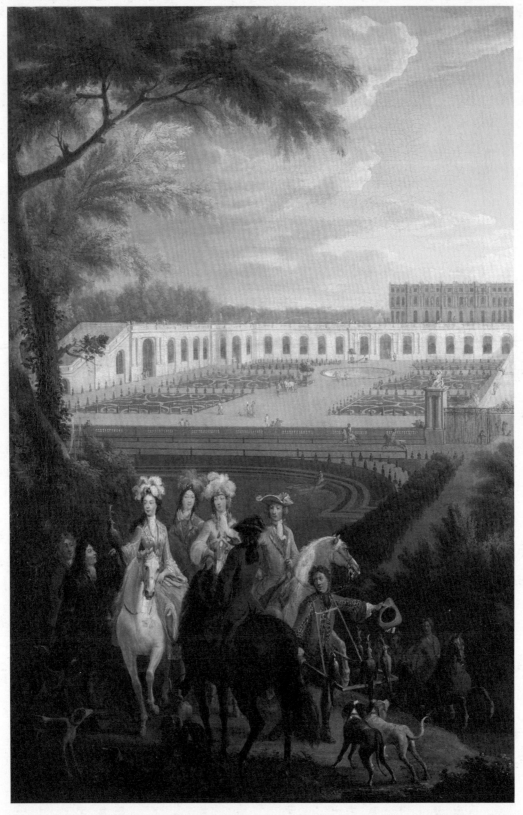

피에르드니 마르탱Pierre-Denis Martin의 작품으로 추정, 〈멧돼지 사냥을 떠나는 부르고뉴 공작부인La Duchesse de Bourgogne partant pour la chasse au faucon〉, 17세기, 캔버스에 유채, 122 × 80.2 cm, 베르사유, 베르사유와 트리아농 궁

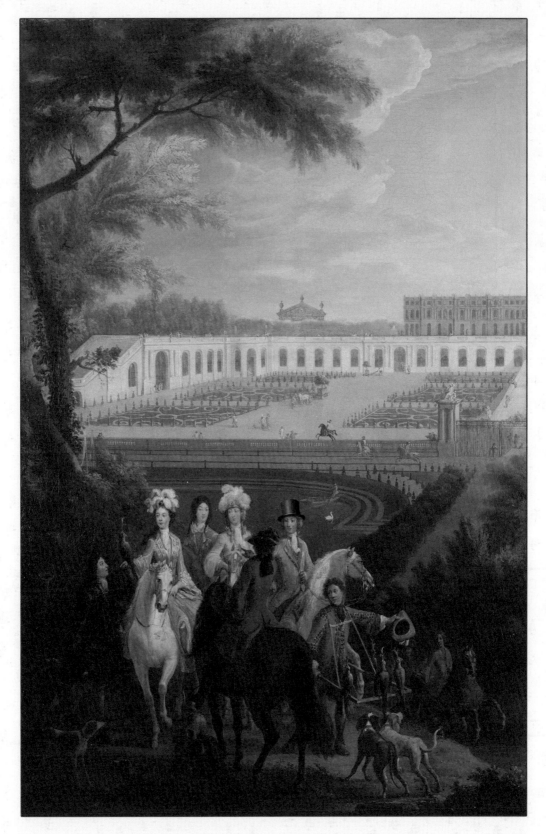

원래 그림과 비교하여 다른 곳 일곱 군데를 찾아보세요.
정답은 다음 페이지에 있어요.

그림을 보고 말을 타고 있는 자신의 모습을 그려 보세요. 부르고뉴 공작부인처럼 차려입은 모습 도 좋고 의상을 입은 모습은 좋아요. 도 좋고 편한 현대 의상을 입은 모습도 좋아요.

1745년 2월 23일, 베르사유 궁전에서 루이 15세의 아들이자 프랑스 왕세자인 루이 페르디낭Louis-Ferdinand, Dauphin de France과 에스파냐 공주인 마리아 테레사 라파엘라Maria Teresa Rafaela의 결혼식이 열렸어요. 누창으로 개조한 베르사유 대마구간의 승마 연습장에서는 이 결함을 기념하기 위해 허큐 발레〈나바르 공주La Princesse de Navarre〉공연이 펼쳐졌습니다. 루이 페르디낭은 젊은 나이에 세상을 떠나 그의 아들이 루이 16세가 되었어요. 하지만 결혼식 축하의 흥거움은 그림으로 남아 있지요. 아래 그림은 샤를 니콜라 코샹 2세Charles-Nicolas Cochin le Jeune가 그린 수채화예요. 그림을 색칠하여 화려한 발레 공연을 재현해보세요.

베르사유 궁전 거위 게임

각 플레이어는 주사위를 던집니다. 가장 큰 수가 나온 플레이어가 주사위 위에 나온 숫자만큼 자신의 말(동전)을 앞으로 옮깁니다. 63번 칸에 정확하게 도착하는 플레이어가 게임에서 이깁니다.

주사위 숫자가 너무 많이 나와서 마지막 칸을 지나치게 되면, 지나친 숫자만큼 말을 뒤로 물립니다.

주사위를 굴려 9과 3이 동시에 나오면, 26번 칸으로 바로 이동합니다.

주사위를 굴려 4와 5가 동시에 나오면, 53번 칸으로 바로 이동합니다.

거위 그림이 있는 칸에서는 주사위 숫자가 두 배가 됩니다. 거위 그림 칸에 도착하면, 이동한 숫자만큼 한 번 더 이동하세요.

6번 칸: 왕세자가 자신의 4륜 마차를 빌려줍니다. 12번 칸으로도 바로 가세요.

30번 칸: 무도회를 열고 각 이상을 잡을 잡 뽀냈군요. 게임을 계속하려면 주사위를 굴려 합이 6이 나와야 합니다.

19, 35, 56번 칸: 무도회로 바로 가세요.

- 42번 칸: 분수대에 빠졌네요. 31번 칸 성으로 돌아가서 웃을 같이요.
- 52번 칸: 감옥에 갇혔네요. 2회 쉽니다.
- 58번 칸: 출발 칸으로 돌아가세요.
- 21번, 38번 칸: 왕의 총애를 받아서 한 번 더 게임을 할 수 있어요.

이제 게임을 시작해보세요!

게임용 보드와 동전을 오린 후, 주사위 2개를 가지고 친구들과 함께 게임을 해보세요.

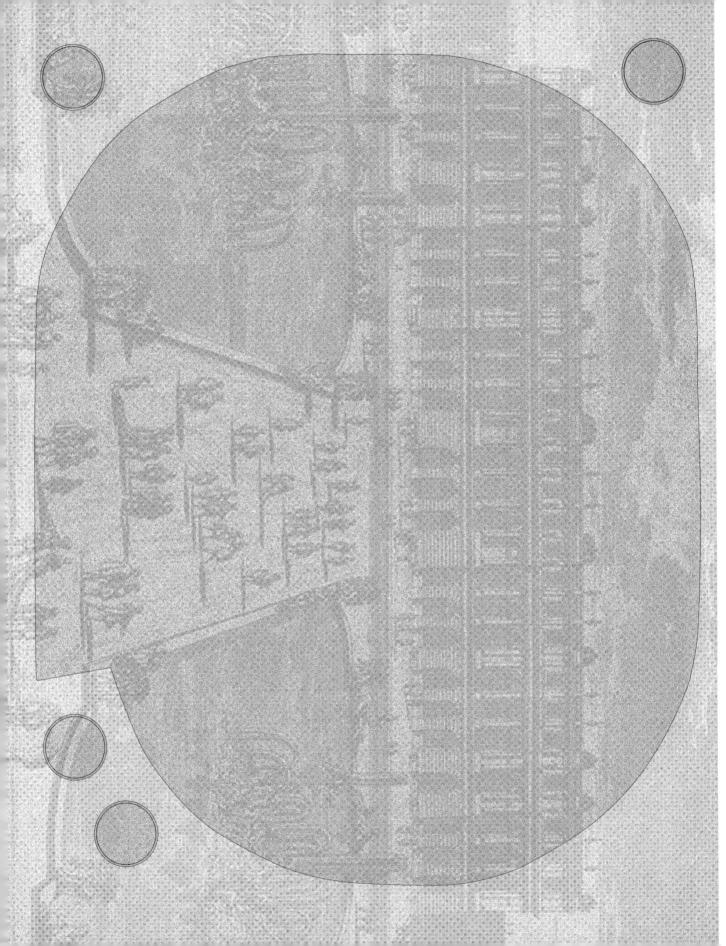

루이 14세 시대 총독의 손녀, 마리 드 로렌Marie de Lorraine이 무도회에 갈 수 있도록
아래의 패턴을 참고하여 드레스를 꾸며주세요.

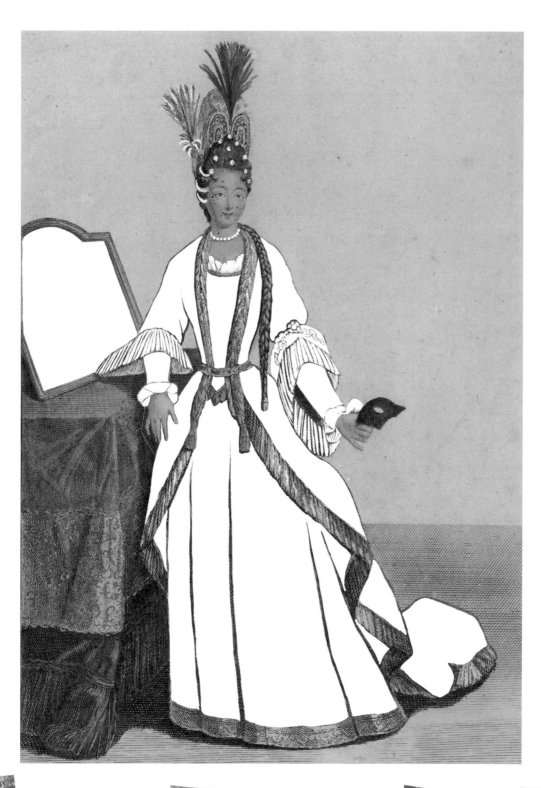

다음 두 페이지에 걸쳐 펼쳐지는 그림에는 두 개의 작품이 섞여 있습니다. 하나는 거울의 방이 만들어지기 전 궁전의 전경을 보여주는 작품이고, 다른 하나는 산책을 하고 있는 루이 14세를 보여주는 작품입니다. 그런데 여기서 루이 14세는 어디에 있을까요? 힌트를 조금 드리자면, 그는 지팡이를 짚고 모자를 썼으며 붉은색 긴 양말을 신고 있습니다. 정답은 한 장 넘기면 있어요.

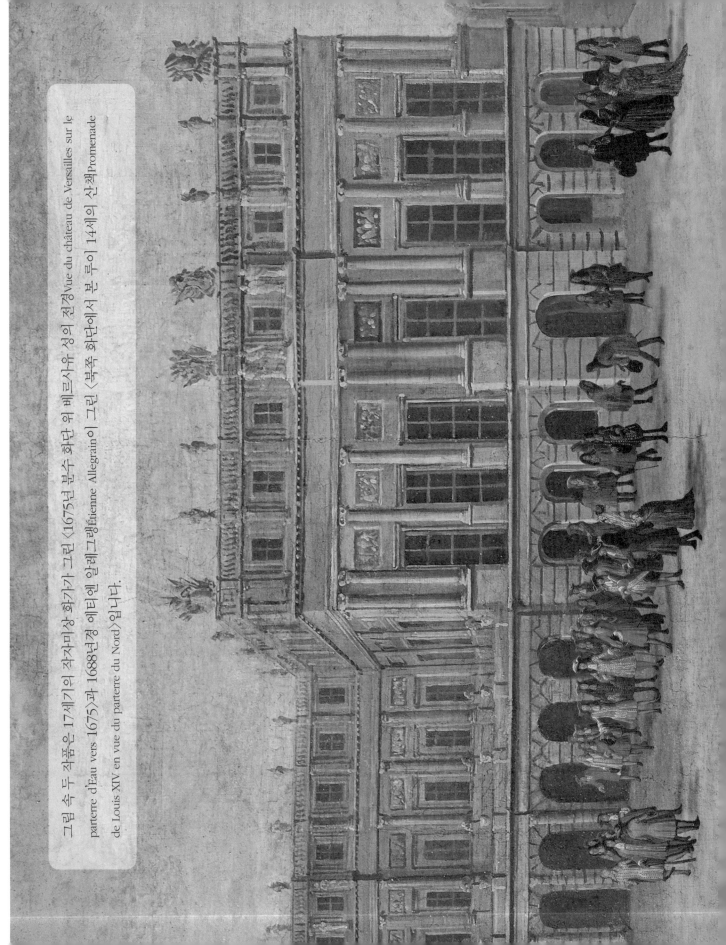

그림 속 두 작품은 17세기의 작자미상 화가가 그린 〈1675년 분수 화단 위 베르사유 성의 전경Vue du château de Versailles sur le parterre d'Eau vers 1675〉과 1688년경 에티엔 알레그랭Étienne Allegrain이 그린 〈북쪽 화단에서 본 루이 14세의 산책Promenade de Louis XIV en vue du parterre du Nord〉입니다.

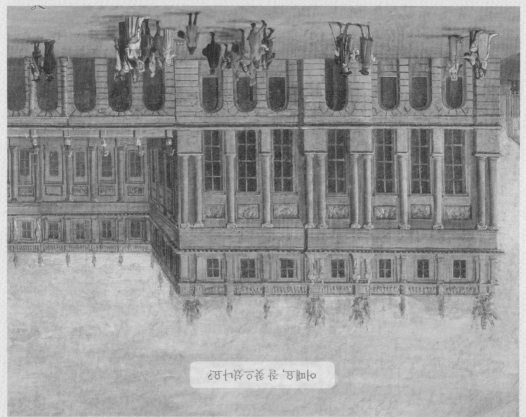

이배요, 정짱으잖나요?

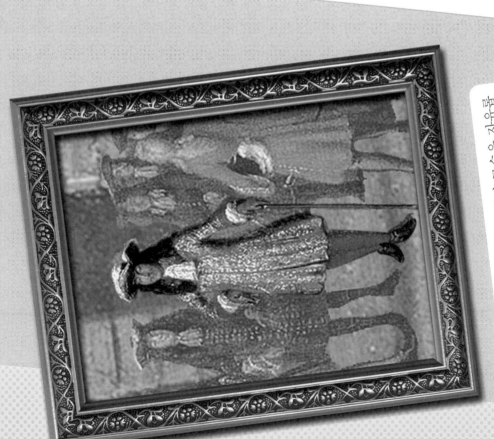

그림을 보고 왕이 된 자신의 모습을 자유롭게 그려보세요. 꼭 투르이 14세와 같은 옷차림이 아니어도 좋아요.

다음 그림에서 빠진 부분의 퍼즐 조각을 찾아보세요.

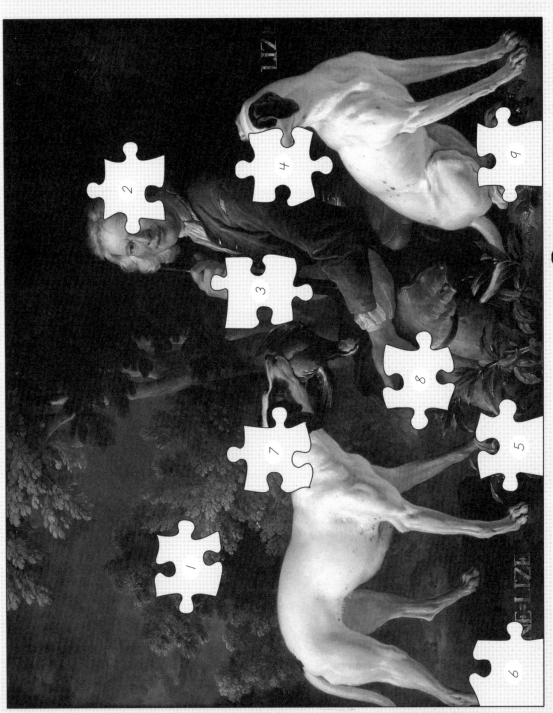

장바티스트 우드리Jean-Baptiste
Oudry, 〈사냥터지기 라 포레와 두 마
리의 왕실 사냥개, 펀리즈와 리즈의
초상화Portrait du garde-chasse La
Forêt et de Fine-Lise et Lise, deux
chiennes de la meute royale〉, 1732,
캔버스에 유채, 132 × 164 cm, 퐁파에
뉴. 퐁파에뉴 궁

1=c, 2=… 3=… 4=… 5=…
6=… 7=… 8=… 9=…

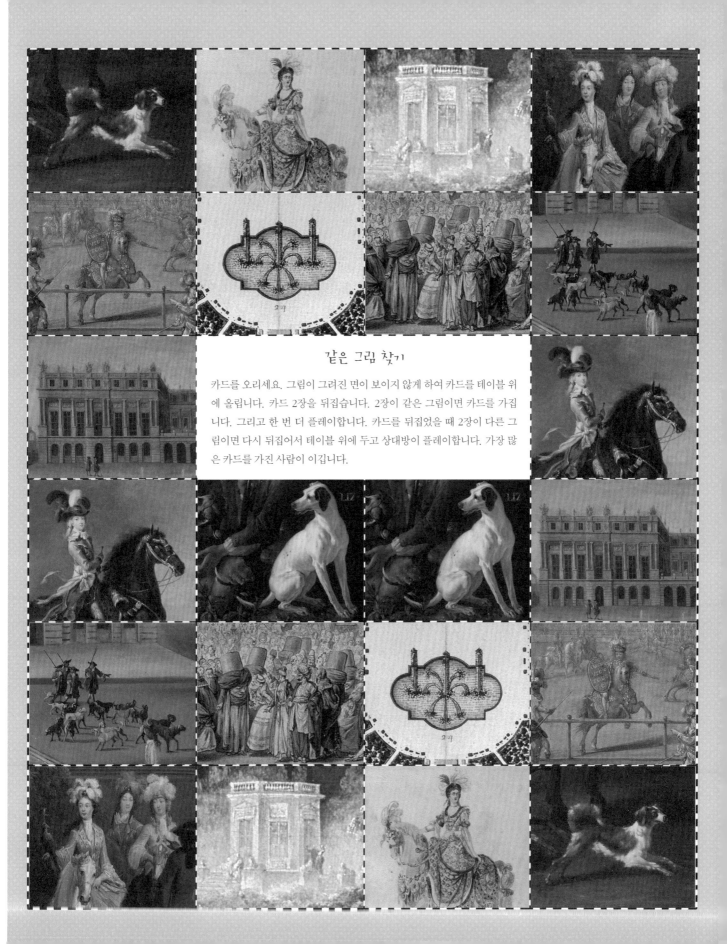

같은 그림 찾기

카드를 오리세요. 그림이 그려진 면이 보이지 않게 하여 카드를 테이블 위에 올립니다. 카드 2장을 뒤집습니다. 2장이 같은 그림이면 카드를 가집니다. 그리고 한 번 더 플레이합니다. 카드를 뒤집었을 때 2장이 다른 그림이면 다시 뒤집어서 테이블 위에 두고 상대방이 플레이합니다. 가장 많은 카드를 가진 사람이 이깁니다.

괴물로 변신해보세요. 마스크를
오린 후 양쪽 눈 옆에 있는 두 개의
구멍에 고무줄을 걸어주세요.

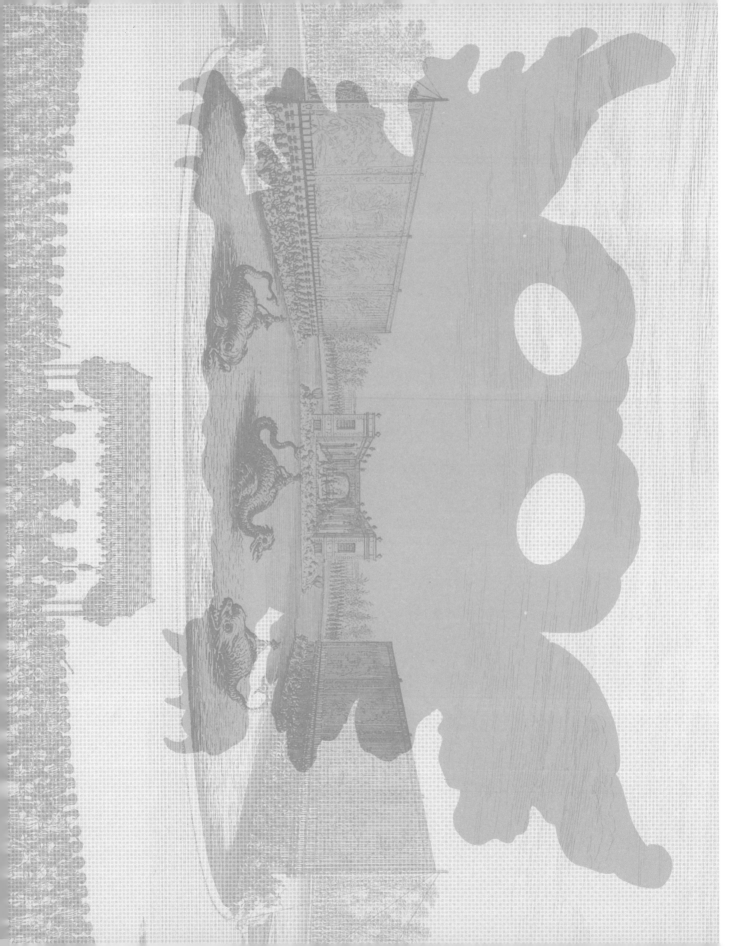

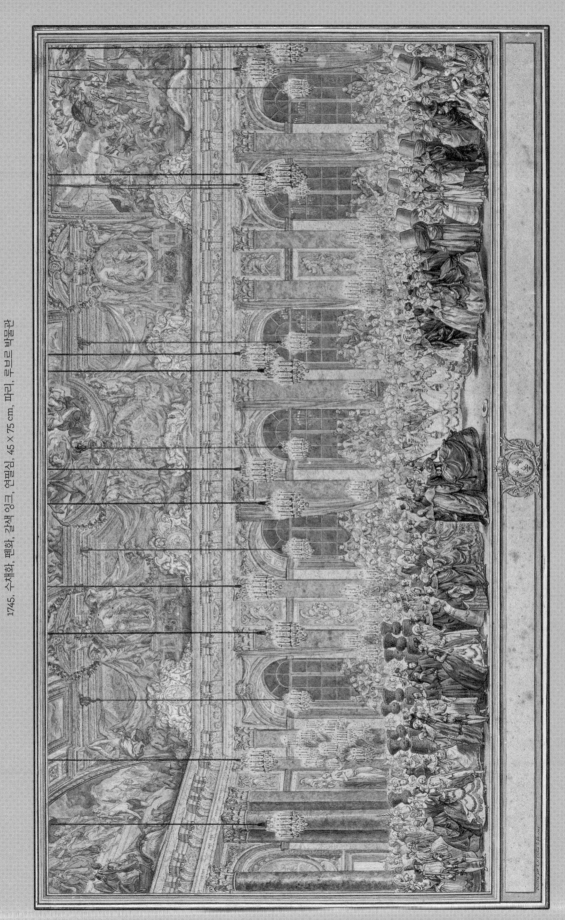

샤를 니콜라 코섕 2세, 〈주목나무 무도회로 불리는 가면무도회Le Bal masqué, dit bal des Ifs〉, 1745, 수채화, 펜화, 갈색 잉크, 연필심, 45 × 75 cm, 파리, 루브르 박물관

1745년 2월 25일, 프랑스 왕세자 루이 페르디낭과 에스파냐 공주 마리아 테레사 라파엘라의 결혼식을 기념하여 베르사유 궁전 거울의 방에서 가면무도회가 열렸습니다. 바로 '주목나무 무도회'입니다. 그림을 보고 여러분도 축제를 재현해 보세요.

벽

천장

벽

바

풀칠을 하세요

풀칠을 하세요

풀칠을 하세요

풀칠을 하세요

풀칠을 하세요

점선을 따라 오린 후
거울이 방 모형을
만들어보세요. 이제
무도회가 시작됩니다.

가면무도회 의상을
입은 손님

가면무도회 의상을
입은 손님들 무리

샹들리에

샹들리에

가면무도회
의상을 입은
손님들 무리

기둥과 벽돌로 이루어진
계단실의 일부

촛대가 있는 상

가면무도회 의상을
입은 손님들

가면무도회 의상을
입은 손님들 무리

가면무도회
의상을
입은 손님들

기둥과 벽돌로 이루어진
계단실의 일부

샹들리에

가면무도회 의상을
입은 손님들

가면무도회 의상을
입은 손님들

가면무도회 의상을
입은 손님들

쥐똥나무 의상

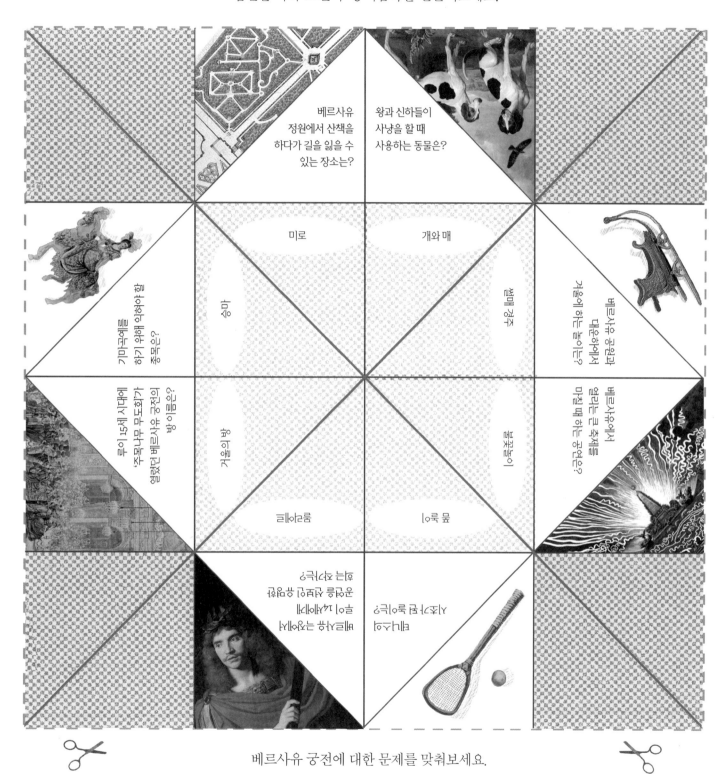

베르사유
정원에서 산책을
하다가 길을 잃을 수
있는 장소는?

왕과 신하들이
사냥을 할 때
사용하는 동물은?

미로

개와 매

승마

썰매 경주

기마곡예를
하기 위해 익혀야 할
종목은?

베르사유 궁전과
대운하에서
겨울에 하는 놀이는?

루이 15세 시대에
'유목나무 무도회가'
열렸던 베르사유 궁전의
방 이름은?

베르사유에서
열리는 큰 축제를
마칠때 하는 공연은?

겨울의 방

불꽃놀이

룸바라테

분수 놀이

베르사유 궁정에서
활동하며 희극 작품을
만든 프랑스의 극작가는?

테니스의
전신이 되는 경기는?

베르사유 궁전에 대한 문제를 맞춰보세요.

 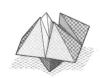

붉은 선을 따라 접었다 펴주세요. → 종이를 뒤집어 선을 따라 네 모서리를 접으세요. → 다시 종이를 뒤집어 네 모서리를 접으세요. → 완성된 동서남북을 반으로 접은 후 손가락을 넣어주세요.

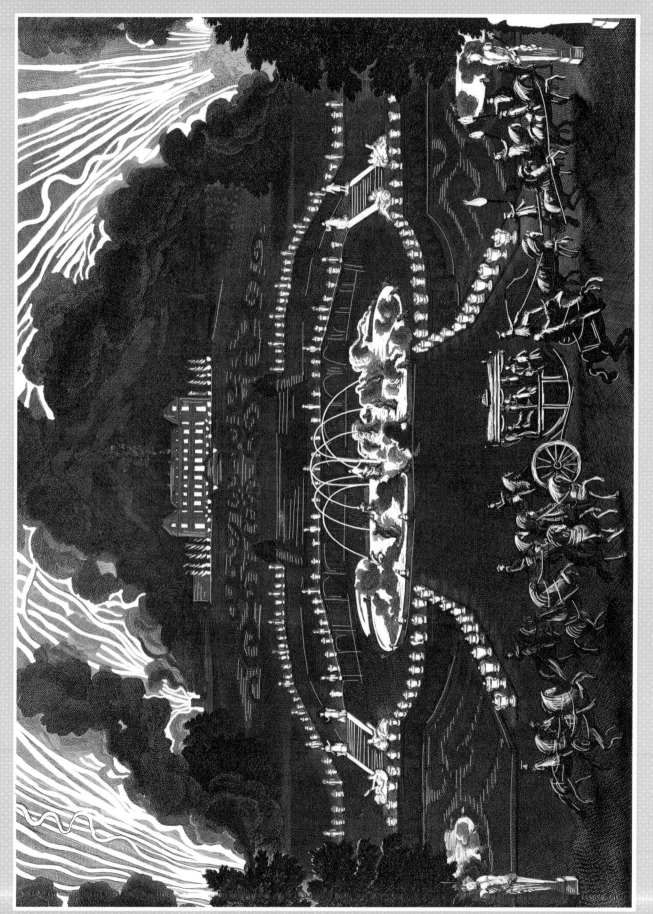

축제로 환하게 빛나는 베르사유 궁전과 정원을 자유롭게 색칠해보세요.

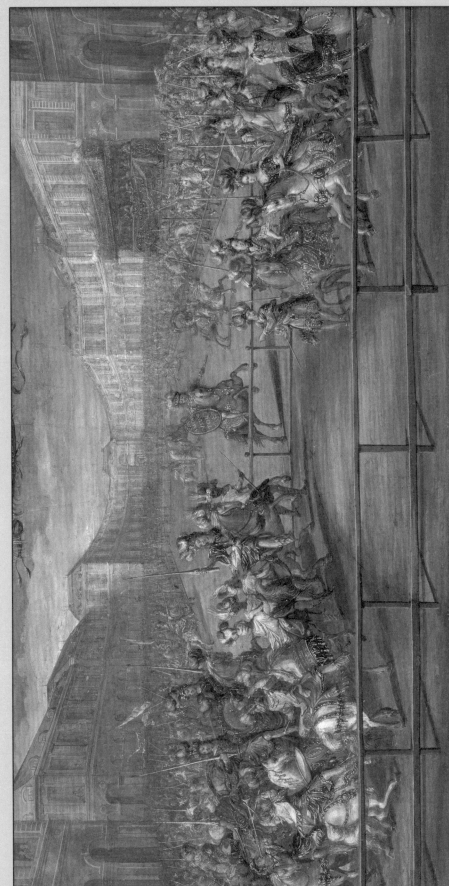

우아한 여전사들이 멋진 기마국에 공연을 하고 있습니다.

장바티스트 마르탱 테네[Jean-Baptiste Martin l' Aîné, 〈세계 사대주의 우아한 여전사들의 엄숙한 기마국에
Le Pompeux Carrousel des Galantes Amazones des quatre parties du Monde〉, 1686년 이후, 구아슈(고무 수채화), 23 × 45 cm,
베르사유, 베르사유와 트리아농 궁

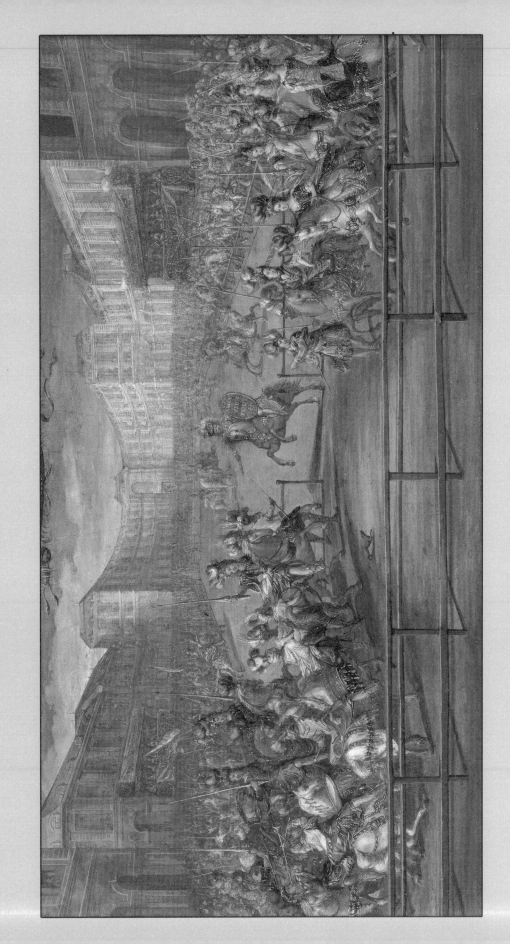

1686년, 베르사유 대마구간 안뜰에서 루이 14세와 신하들을 위해 펼쳐진 공연입니다.

앞 페이지의 그림과 다른 곳 일곱 군데를 찾아보세요.
정답은 다음 페이지에 있어요.

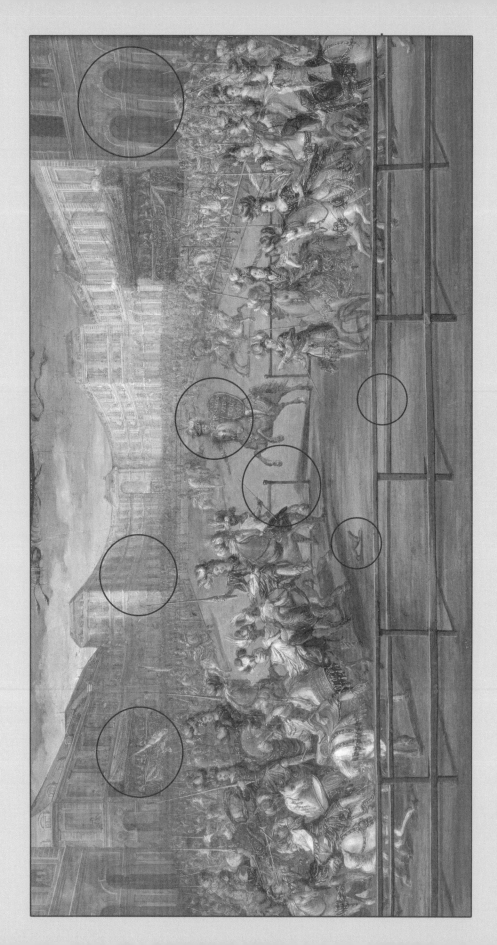

어때요, 잘 찾으셨나요?

정답

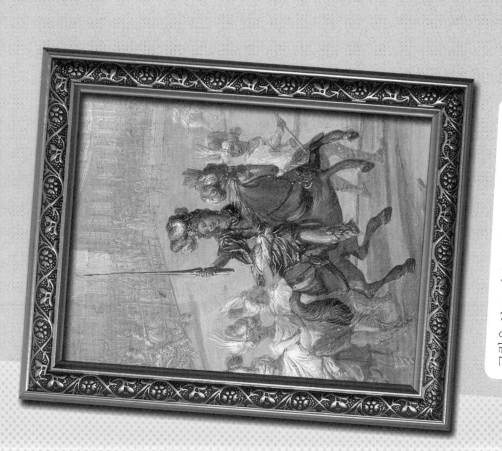

그림을 보고 전사가 된 자신의 모습을 자유롭게 그려보세요. 어떤 시대, 어떤 모습으로 표현해도 좋아요.

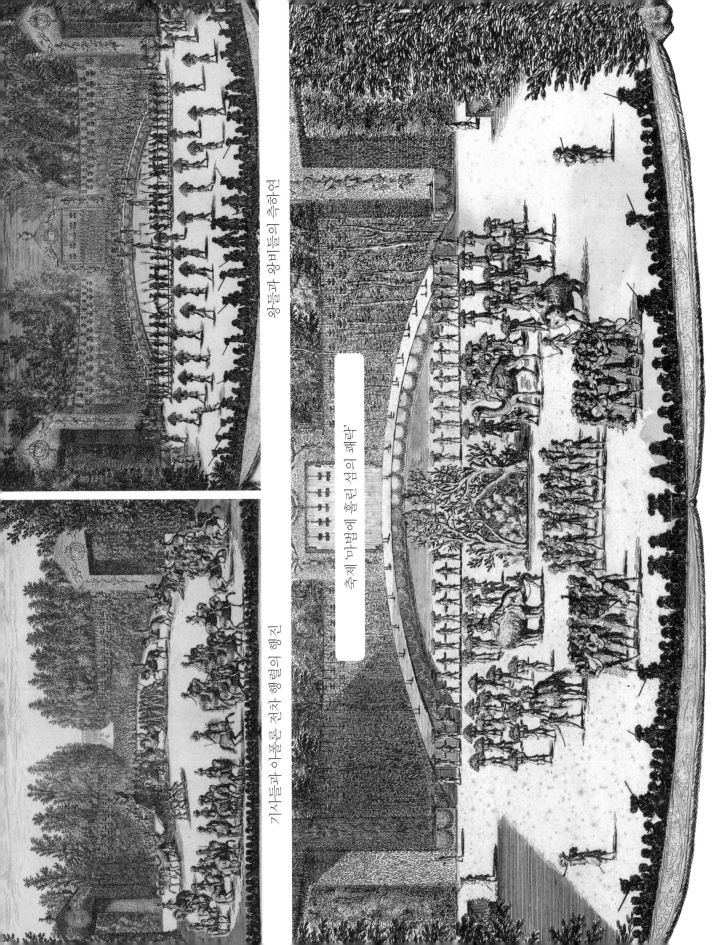

왕들과 황비들의 출하연

기사들과 아폴론 전차 행렬의 행진

축제 '마법에 홀린 섬의 쾌락'

앞 페이지의 판화들 참고하여 여러분이 열고 싶은 축제를 그려보세요.

루이 16세의 왕비 마리 앙투아네트는 기마사냥을 하곤 했습니다. 하지만 다른 여성들과 똑같은 방식을 따르지는 않았어요. 왕비는 종종 두 다리를 양쪽으로 내리고 말을 탔습니다. 당시 여성들은 말을 탈 때 다리를 한쪽으로 모아 내리곤 했습니다. 왕비의 어머니인 마리아 테레지아Maria Theresia 오스트리아 여왕은 딸의 이런 습관에 대해 걱정하곤 했습니다. 하지만 마리 앙투아네트는 그 자세로 말 타기를 포기하지 않았다고 합니다.

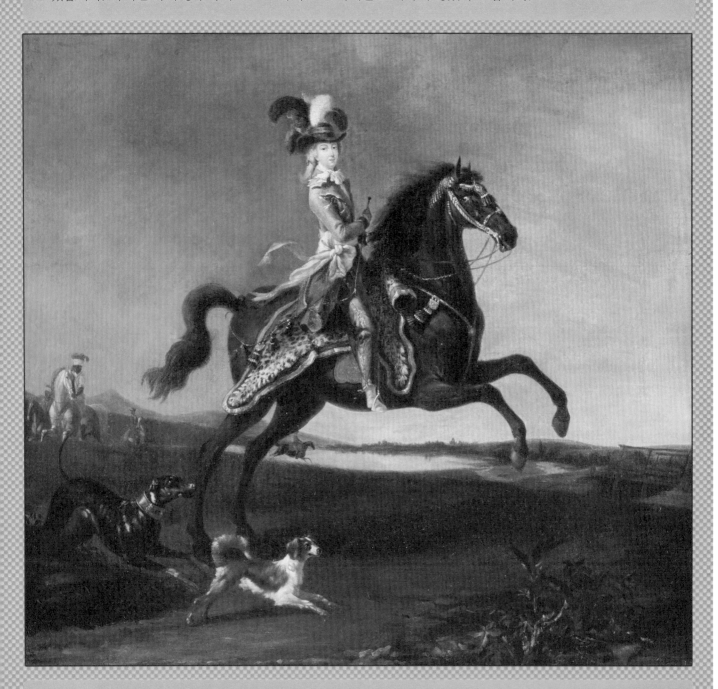

루이오귀스트 브룅Louis-Auguste Brun, 〈말을 타고 있는 마리 앙투아네트Portrait équestre de la reine Marie-Antoinette〉,
1783, 캔버스에 유채, 59 × 64.5 cm, 베르사유, 베르사유와 트리아농 궁

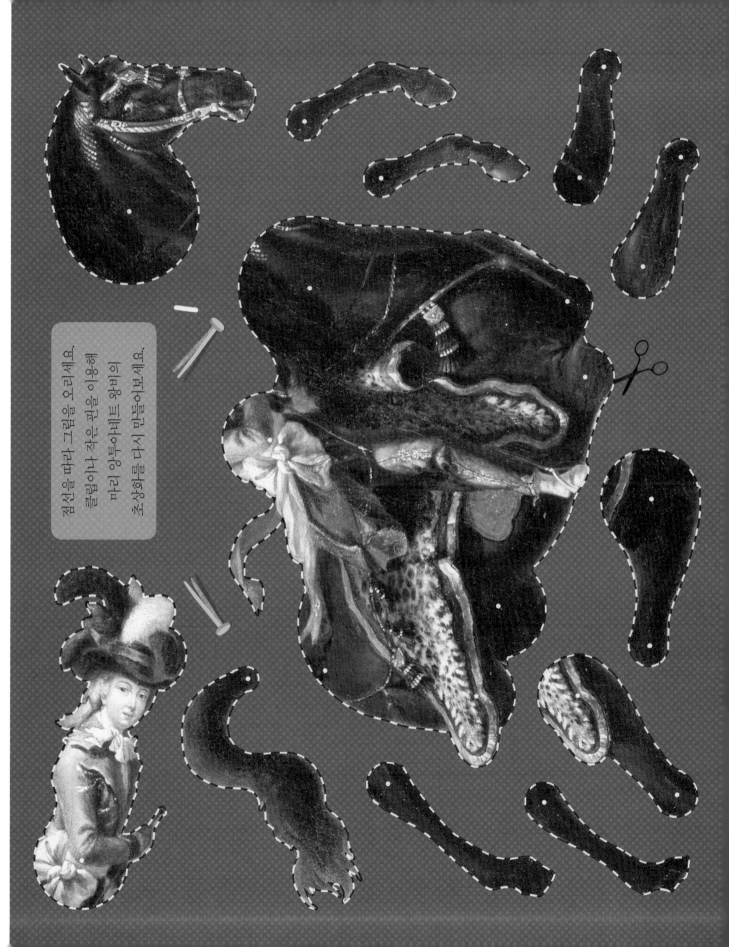

점선을 따라 그림을 오리세요.
끌림이나 작은 핀을 이용해
마리 앙투아네트 왕비의
초상화를 다시 만들어보세요.

축제 그림과 바다 괴물을 점선을 따라 오려 내세요.
물 안의 점선을 칼로 자르고 그 안에 바다 괴물을 끼워 넣으세요.

이제 '마법에 홀린 섬의 쾌락' 축제의
무대장치를 작동시켜보세요.

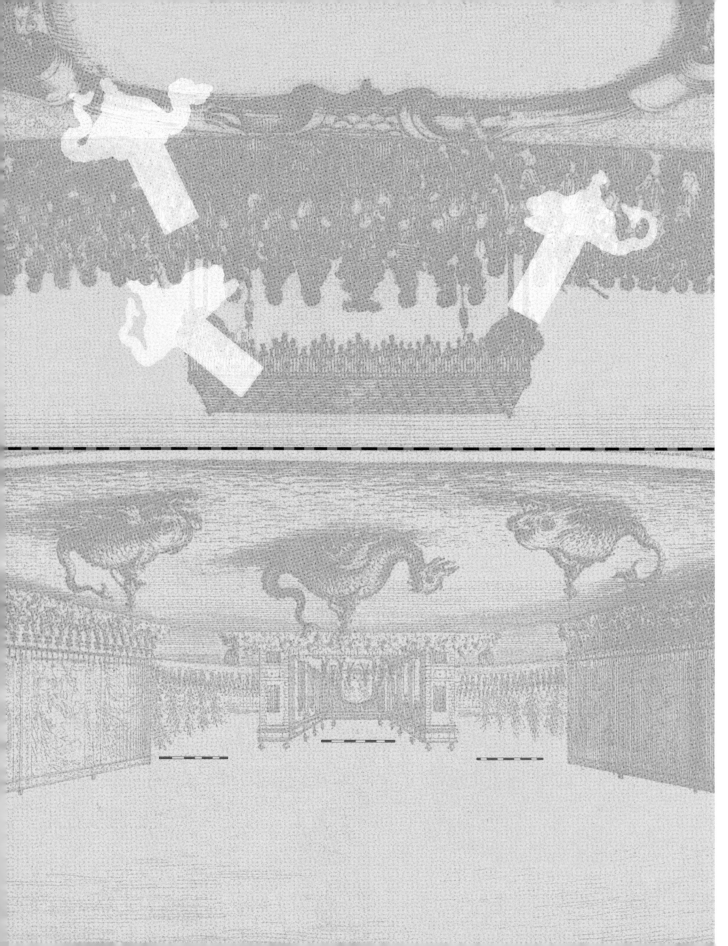

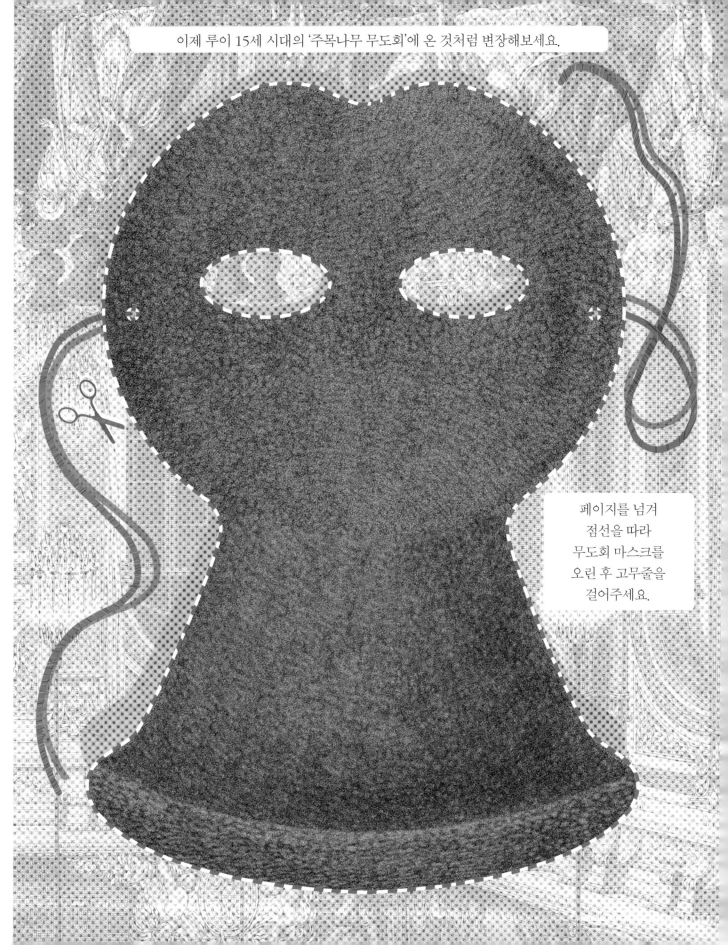

이제 루이 15세 시대의 '주목나무 무도회'에 온 것처럼 변장해보세요.

페이지를 넘겨
점선을 따라
무도회 마스크를
오린 후 고무줄을
걸어주세요.

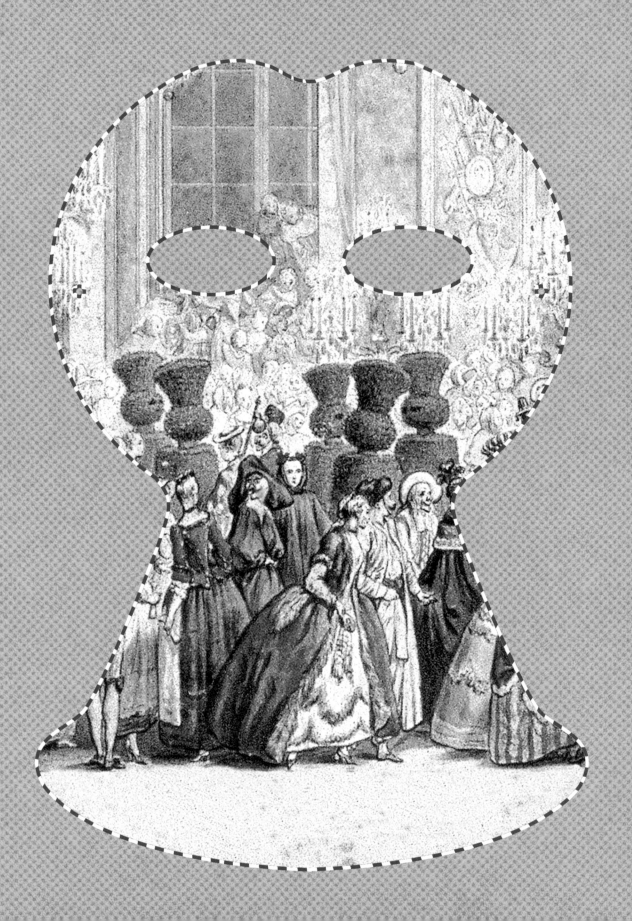

그림을 보고 가장무도회에 참석한 자신의 모습을 그려보세요. 어떤 시대, 어떤 모습으로 표현해도 좋아요.

이 그림에서 어색한 곳 한 군데를 찾아보세요. 정답은 다음 페이지에 있어요.

클로드루이 샤틀레[Claude-Louis Châtelet], 〈프티 트리아농 벨베데르 음악당에 밝혀진 조명[Illumination du belvédère du Petit Trianon]〉,
1781, 캔버스에 유채, 58.3 × 80.4 cm, 베르사유와 트리아농 궁

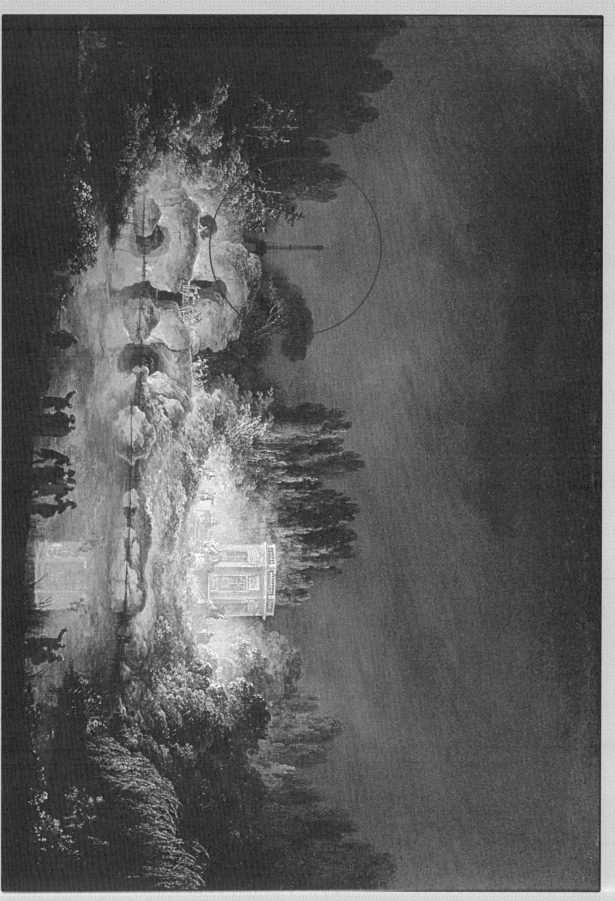

아빠요, 절 찾으셨나요?

클로드루이 샤틀레[Claude-Louis Châtelet, 〈프티 트리아농 벨베데르 음악당에 밝혀진 조명Illumination du belvédère du Petit Trianon〉, 1781, 캔버스에 유채, 58.3 × 80.4 cm, 베르사유, 베르사유와 트리아농 궁

명화 플레이북 시리즈 3

베르사유 뮤지엄 명화 플레이북

초판 1쇄 인쇄 2019년 11월 20일
초판 1쇄 발행 2019년 11월 28일

지은이 베르사유 뮤지엄, 에디씨옹 꾸흐뜨 에 롱그 편집팀
그래픽디자인 이자벨 시믈레
옮긴이 이하임
펴낸이 이범상
펴낸곳 ㈜비전비엔피 · 이덴슬리벨

기획편집 이경원 유지현 김승희 조은아 박주은 황서연
디자인 김은주 이상재 한우리
마케팅 한상철 이성호 최은석 전상미
전자책 김성화 김희정 이병준
관리 이다정

주소 우) 04034 서울시 마포구 잔다리로7길 12 (서교동)
전화 02)338-2411 **팩스** 02)338-2413
홈페이지 www.visionbp.co.kr
이메일 visioncorea@naver.com
원고투고 editor@visionbp.co.kr
인스타그램 www.instagram.com/visioncorea
포스트 post.naver.com/visioncorea

등록번호 제2009-000096호

ISBN 979-11-88053-63-6 14650
979-11-88053-60-5 14650(세트)

이 도서의 국립중앙도서관 출판예정도서목록(CIP)은 서지정보유통지원시스템 홈페이지(http://seoji.nl.go.kr)와 국가자료공동목록시스템(http://www.nl.go.kr/kolisnet)에서 이용하실 수 있습니다.(CIP제어번호: CIP2019024711)